《金剛經》是佛教最偉大的經典之一。

以金剛寶石般堅固穩實的般若智慧，

破除各種關卡，帶來正能量。

金剛般若波羅蜜經

1

如是我聞：一時，佛在舍衛國祇樹給孤獨園，與大比丘眾千二百五十人俱。爾時，世尊食時，著衣持缽，入舍衛大城乞食；於其城中，次第乞已，還至本處。飯食訖，收衣缽，洗足已，敷座而坐。

2

時，長老須菩提在大眾中，即從座起，偏袒右肩，右膝著地，合掌恭敬而白佛言：「希有，世尊！如來善護念諸菩薩，善付囑諸菩薩。

金剛般若波羅蜜經

世尊！善男子、善女人，發阿耨多羅三藐三菩提心，應云何住？云何降伏其心？」

佛言：「善哉善哉！須菩提！如汝所說：如來善護念諸菩薩，善付囑諸菩薩。汝今諦聽，當為汝說：善男子、善女人，發阿耨多羅三藐三菩提心，應如是住，如是降伏其心。」「唯然，世尊！願樂欲聞。」

佛告須菩提：「諸菩薩摩訶薩，應如是降伏其心！所有一切眾生之類：若卵生、若胎生、若濕生、若化生、若有色、若無色、若有想、若無想、若非有想非無想，我皆令入無餘涅槃而滅度之；如是滅度無量無數無邊眾生，實無眾生得滅度者。何以故？須菩提！若菩薩有我相、人相、眾生相、壽者相，即非菩薩。

「復次，須菩提！菩薩於法，應無所住，行於布施；所謂不住色布

施，不住聲香味觸法布施。須菩提！菩薩應如是布施，不住於相。

何以故？若菩薩不住相布施，其福德不可思量。須菩提！於意云何？

東方虛空，可思量不？」「不也，世尊！」

「須菩提！南西北方四維上下虛空，可思量不？」「不也，世尊！」

「須菩提！菩薩無住相布施，福德亦復如是不可思量。須菩提！菩薩但應如所教住。」

「須菩提！於意云何？可以身相見如來不？」「不也，世尊！不可

以身相得見如來。何以故？如來所說身相即非身相。」

佛告須菩提：「凡所有相，皆是虛妄。若見諸相非相，則見如來。」

須菩提白佛言：「世尊！頗有眾生，得聞如是言說章句，生實信

不？」

佛告須菩提：「莫作是說。如來滅後，後五百歲，有持戒修福者，

於此章句，能生信心，以此為實；當知是人，不於一佛二佛三四五佛而種善根，已於無量千萬佛所種諸善根。聞是章句，乃至一念生淨信者。須菩提！如來悉知悉見，是諸眾生得如是無量福德。何以故？是諸眾生無復我相、人相、眾生相、壽者相，無法相、亦無非法相。何以故？是諸眾生，若心取相，則為著我人眾生壽者；若取法相，即著我人眾生壽者。何以故？若取非法相，即著我人眾生壽

者。是故不應取法，不應取非法；以是義故，如來常說：汝等比丘！

知我說法如筏喻者，法尚應捨，何況非法。」

「須菩提！於意云何？如來得阿耨多羅三藐三菩提耶？如來有所說

法耶？」須菩提言：「如我解佛所說義，無有定法名阿耨多羅三藐

三菩提，亦無有定法如來可說。何以故？如來所說法，皆不可取、

不可說，非法，非非法。所以者何？一切賢聖，皆以無為法而有差

別。」

「須菩提！於意云何？若人滿三千大千世界七寶，以用布施，是人所得福德，寧為多不？」須菩提言：「甚多，世尊！何以故？是福德即非福德性，是故如來說福德多。」

「若復有人，於此經中，受持乃至四句偈等，為他人說，其福勝彼。何以故？須菩提！一切諸佛，及諸佛阿耨多羅三藐三菩提法，皆從

此經出。須菩提！所謂佛法者，即非佛法。

「須菩提！於意云何？須陀洹能作是念：我得須陀洹果不？」須菩

提言：「不也，世尊！何以故？須陀洹名為入流，而無所入，不入

色聲香味觸法，是名須陀洹。」

「須菩提！於意云何？斯陀含能作是念：我得斯陀含果不？」須菩

提言：「不也，世尊！何以故？斯陀含名一往來，而實無往來，是

名斯陀含。」

「須菩提！於意云何？阿那含能作是念：我得阿那含果不？」須菩

提言：「不也，世尊！何以故？阿那含名為不來，而實無來，是故

名阿那含。」

「須菩提！於意云何？阿羅漢能作是念：我得阿羅漢道不？」須菩

提言：「不也，世尊！何以故？實無有法，名阿羅漢。世尊！若阿

羅漢作是念：我得阿羅漢道，即為著我人眾生壽者。世尊！佛說我

得無諍三昧，人中最為第一，是第一離欲阿羅漢。我不作是念：我

是離欲阿羅漢。世尊！我若作是念：我得阿羅漢道，世尊則不說須

菩提是樂阿蘭那行者。以須菩提實無所行，而名須菩提是樂阿蘭那

行。」

佛告須菩提：「於意云何？如來昔在然燈佛所，於法有所得不？」

「世尊！如來在然燈佛所，於法實無所得。」

「須菩提，於意云何？菩薩莊嚴佛土不？」

「不也，世尊！何以故？莊嚴佛土者，則非莊嚴，是名莊嚴。」

「是故，須菩提！諸菩薩摩訶薩，應如是生清淨心，不應住色生心，不應住聲香味觸法生心，應無所住而生其心。須菩提！

譬如有人，身如須彌山王，於意云何？是身為大不？」須菩提言：

「甚大，世尊！何以故？佛說非身，是名大身。」

「須菩提！如恆河中所有沙數，如是沙等恆河於意云何？是諸恆河

沙寧為多不？」須菩提言：「甚多，世尊！但諸恆河尚多無數，何

況其沙！」

「須菩提！我今實言告汝：若有善男子、善女人，以七寶滿爾所恆

河沙數三千大千世界，以用布施，得福多不？」須菩提言：「甚多，

世尊！」

佛告須菩提：「若善男子、善女人，於此經中，乃至受持四句偈等，

為他人說，而此福德勝前福德。」

「復次，須菩提！隨說是經，乃至四句偈等，當知此處，一切世間天

人阿修羅，皆應供養，如佛塔廟，何況有人盡能受持讀誦。須菩提！

當知是人，成就最上第一希有之法。若是經典所在之處，則為有佛，

若尊重弟子。」

爾時,須菩提白佛言:「世尊!當何名此經?我等云何奉持?」

佛告須菩提:「是經名為《金剛般若波羅蜜》,以是名字,汝當奉持。

所以者何?

須菩提!佛說般若波羅蜜,則非般若波羅蜜。須菩提!於意云何?

如來有所說法不?」須菩提白佛言:「世尊!如來無所說。」

「須菩提！於意云何？三千大千世界所有微塵，是為多不？」須菩

提言：「甚多，世尊！」

「須菩提！諸微塵，如來說非微塵，是名微塵。如來說世界非世界，

是名世界。須菩提！於意云何？可以三十二相見如來不？」「不也，

世尊！不可以三十二相得見如來。何以故？如來說：三十二相即是

非相，是名三十二相。」

「須菩提！若有善男子、善女人，以恆河沙等身命布施；若復有人，

於此經中，乃至受持四句偈等，為他人說，其福甚多！」

爾時，須菩提聞說是經，深解義趣，涕淚悲泣，而白佛言：「希有，

世尊！佛說如是甚深經典，我從昔來所得慧眼，未曾得聞如是之經。

世尊！若復有人得聞是經，信心清淨，則生實相；當知是人，成就

第一希有功德。世尊！是實相者則是非相，是故如來說名實相。世

尊！我今得聞如是經典，信解受持不足為難，若當來世後五百歲，

其有眾生得聞是經，信解受持，是人則為第一希有。何以故？此人

無我相、人相、眾生相、壽者相，所以者何？我相即是非相，人相、

眾生相、壽者相即是非相。何以故？離一切諸相，則名諸佛。」

佛告須菩提：「如是如是！若復有人，得聞是經，不驚、不怖、不畏，

當知是人甚為希有。何以故？須菩提！如來說：第一波羅蜜非第一

波羅蜜，是名第一波羅蜜。須菩提！忍辱波羅蜜，如來說非忍辱波

羅蜜。何以故？須菩提！如我昔為歌利王割截身體，我於爾時，無

我相、無人相、無眾生相、無壽者相。何以故？我於往昔節節支解時，

若有我相、人相、眾生相、壽者相，應生瞋恨。須菩提！又念過去，

於五百世作忍辱仙人，於爾所世，無我相、無人相、無眾生相、無

壽者相。是故，須菩提！菩薩應離一切相，發阿耨多羅三藐三菩提

心，不應住色生心，不應住聲香味觸法生心，應生無所住心；若心有住，則為非住；是故佛說：菩薩心不應住色布施。須菩提！菩薩為利益一切眾生，應如是布施。如來說：一切諸相，即是非相；又說：一切眾生，則非眾生。須菩提！如來是真語者、實語者、如語者、不誑語者、不異語者。須菩提！如來所得法，此法無實無虛。須菩提！若菩薩心住於法而行布施，如人入闇，則無所見；若菩薩心不

住法而行布施，如人有目，日光明照，見種種色。須菩提！當來之世，若有善男子、善女人，能於此經受持讀誦，則為如來，以佛智慧，悉知是人，悉見是人，皆得成就無量無邊功德。」

「須菩提！若有善男子、善女人，初日分以恆河沙等身布施，中日分復以恆河沙等身布施，後日分亦以恆河沙等身布施，如是無量百千萬億劫，以身布施；若復有人，聞此經典，信心不逆，其福勝彼，

何況書寫、受持、讀誦、為人解說。須菩提！以要言之，是經有不可思議、不可稱量、無邊功德；如來為發大乘者說，為發最上乘者說。若有人能受持讀誦，廣為人說，如來悉知是人，悉見是人，皆得成就不可量、不可稱、無有邊、不可思議功德；如是人等，則為荷擔如來阿耨多羅三藐三菩提。何以故？須菩提！若樂小法者，著我見、人見、眾生見、壽者見，則於此經，不能聽受讀誦、為人解說。

須菩提！在在處處，若有此經，一切世間天人阿修羅，所應供養；

當知此處，則為是塔，皆應恭敬，作禮圍繞，以諸華香而散其處。

「復次，須菩提！善男子、善女人，受持讀誦此經，若為人輕賤，

是人先世罪業，應墮惡道；以今世人輕賤故，先世罪業則為消滅，

當得阿耨多羅三藐三菩提。須菩提！我念過去無量阿僧祇劫，於然

燈佛前，得值八百四千萬億那由他諸佛，悉皆供養承事，無空過者；

若復有人，於後末世，能受持讀誦此經，所得功德，於我所供養諸佛功德，百分不及一，千萬億分乃至算數譬喻所不能及。須菩提！若善男子、善女人，於後末世，有受持讀誦此經，所得功德，我若具說者，或有人聞，心則狂亂，狐疑不信。須菩提！當知是經義不可思議，果報亦不可思議。」

爾時，須菩提白佛言：「世尊！善男子、善女人，發阿耨多羅三藐三

菩提心，云何應住？云何降伏其心？」佛告須菩提：「善男子、善女人，發阿耨多羅三藐三菩提者，當生如是心，我應滅度一切眾生；

滅度一切眾生已，而無有一眾生實滅度者。何以故？須菩提！若菩薩有我相、人相、眾生相、壽者相，則非菩薩。所以者何？須菩提！

實無有法發阿耨多羅三藐三菩提者。須菩提！於意云何？如來於然

燈佛所，有法得阿耨多羅三藐三菩提不？」「不也，世尊！如我解

佛所說義，佛於然燈佛所，無有法得阿耨多羅三藐三菩提。」

佛言：「如是如是！須菩提！實無有法，如來得阿耨多羅三藐三菩提。須菩提！若有法，如來得阿耨多羅三藐三菩提者，然燈佛則不與我授記：汝於來世，當得作佛，號釋迦牟尼。以實無有法得阿耨多羅三藐三菩提，是故然燈佛與我授記，作是言：汝於來世，當得作佛，號釋迦牟尼。何以故？如來者，即諸法如義。若有人言：如

來得阿耨多羅三藐三菩提。須菩提！實無有法，佛得阿耨多羅三藐

三菩提。須菩提！如來所得阿耨多羅三藐三菩提，於是中無實無虛；

是故如來說：一切法皆是佛法。須菩提！所言一切法者，即非一切

法，是故名一切法。須菩提！譬如人身長大。」須菩提言：「世尊！

如來說：人身長大，則為非大身，是名大身。」

「須菩提！菩薩亦如是，若作是言：我當滅度無量眾生，則不名菩

薩。何以故？須菩提！實無有法名為菩薩，是故佛說：一切法無我、

無人、無眾生、無壽者。須菩提！若菩薩作是言：我當莊嚴佛土，

是不名菩薩。何以故？如來說：莊嚴佛土者，即非莊嚴，是名莊嚴。

須菩提！若菩薩通達無我法者，如來說名真是菩薩。

「須菩提！於意云何？如來有肉眼不？」

「如是，世尊！如來有肉眼。」

「須菩提！於意云何？如來有天眼不？」

「如是，世尊！如來有天眼。」

「須菩提！於意云何？如來有慧眼不？」

「如是，世尊！如來有慧眼。」

「須菩提！於意云何？如來有法眼不？」

「如是，世尊！如來有法眼。」

「須菩提！於意云何？如來有佛眼不？」

「如是，世尊！如來有佛眼。」

「須菩提！於意云何？恆河中所有沙，佛說是沙不？」「如是，世尊！如來說是沙。」

「須菩提！於意云何？如一恆河中所有沙，有如是等恆河，是諸恆河所有沙數，佛世界如是，寧為多不？」「甚多，世尊！」

佛告須菩提：「爾所國土中，所有眾生，若干種心，如來悉知。何以故？如來說：諸心皆為非心，是名為心。所以者何？須菩提！過去心不可得，現在心不可得，未來心不可得。」

「須菩提！於意云何？若有人滿三千大千世界七寶，以用布施，是人以是因緣，得福多不？」「如是，世尊！此人以是因緣，得福甚多。」

「須菩提！若福德有實，如來不說得福德多；以福德無故，如來說得福德多。」

「須菩提！於意云何？佛可以具足色身見不？」「不也，世尊！如來不應以具足色身見。何以故？如來說：具足色身，即非具足色身，是名具足色身。」

「須菩提！於意云何？如來可以具足諸相見不？」「不也，世尊！

如來不應以具足諸相見。何以故？如來說：諸相具足，即非具足，是名諸相具足。」

「須菩提！汝勿謂如來作是念：我當有所說法；莫作是念！何以故？若人言：如來有所說法，即為謗佛，不能解我所說故。須菩提！說法者，無法可說，是名說法。」

爾時，慧命須菩提白佛言：「世尊！頗有眾生，於未來世，聞說是法，

生信心不？」

佛言：「須菩提！彼非眾生，非不眾生。何以故？須菩提！眾生眾

生者，如來說非眾生，是名眾生。」

須菩提白佛言：「世尊！佛得阿耨多羅三藐三菩提，為無所得耶？」

「如是如是！須菩提！我於阿耨多羅三藐三菩提，乃至無有少法可

得，是名阿耨多羅三藐三菩提。

「復次，須菩提！是法平等，無有高下，是名阿耨多羅三藐三菩提；

以無我、無人、無眾生、無壽者，修一切善法，則得阿耨多羅三藐

三菩提。須菩提！所言善法者，如來說非善法，是名善法。」

「須菩提！若三千大千世界中，所有諸須彌山王，如是等七寶聚，

有人持用布施；若人以此《般若波羅蜜經》，乃至四句偈等，受持

讀誦、為他人說，於前福德，百分不及一，百千萬億分，乃至算數

譬喻所不能及。」

「須菩提！於意云何？汝等勿謂如來作是念：我當度眾生。須菩提！

莫作是念。何以故？實無有眾生如來度者；若有眾生如來度者，如

來則有我人眾生壽者。須菩提！如來說：有我者，則非有我，而凡

夫之人以為有我。須菩提！凡夫者，如來說則非凡夫。」

「須菩提！於意云何？可以三十二相觀如來不？」須菩提言：「如

是如是！以三十二相觀如來。」

佛言：「須菩提！若以三十二相觀如來者，轉輪聖王則是如來。」須

菩提白佛言：「世尊！如我解佛所說義，不應以三十二相觀如來。」

爾時，世尊而說偈言：

若以色見我，以音聲求我，

是人行邪道，不能見如來。

「須菩提！若菩薩以滿恆河沙等世界七寶布施；若復有人，知一切

斷滅相。」

滅相，莫作是念！何以故？發阿耨多羅三藐三菩提心者，於法不說

提。須菩提！汝若作是念，發阿耨多羅三藐三菩提心者，說諸法斷

提。須菩提！莫作是念：如來不以具足相故，得阿耨多羅三藐三菩

「須菩提！汝若作是念：如來不以具足相故，得阿耨多羅三藐三菩

法無我，得成於忍，此菩薩勝前菩薩所得功德。須菩提！以諸菩薩不受福德故。」

須菩提白佛言：「世尊！云何菩薩不受福德？」

「須菩提！菩薩所作福德，不應貪著，是故說不受福德。

「須菩提！若有人言：如來若來若去、若坐若臥，是人不解我所說義。何以故？如來者，無所從來，亦無所去，故名如來。」

「須菩提！若善男子、善女人，以三千大千世界碎為微塵，於意云

何？是微塵眾，寧為多不？」

「甚多，世尊！何以故？若是微塵眾實有者，佛則不說是微塵眾。所以者何？佛說：微塵眾，則非微塵眾，是名微塵眾。世尊！如來所說三千大千世界，則非世界，是名世界。何以故？若世界實有者，則是一合相；如來說：一合相，則非一合相，是名一合相。」

「須菩提！一合相者，則是不可說，但凡夫之人，貪著其事。」

「須菩提！若人言：佛說我見、人見、眾生見、壽者見。須菩提！

於意云何？是人解我所說義不？」「世尊！是人不解如來所說義。

何以故？世尊說：我見、人見、眾生見、壽者見，即非我見、人見、

眾生見、壽者見，是名我見、人見、眾生見、壽者見。」

「須菩提！發阿耨多羅三藐三菩提心者，於一切法，應如是知、如

是見、如是信解，不生法相。須菩提！所言法相者，如來說即非法相，

是名法相。」

「須菩提！若有人以滿無量阿僧祇世界七寶，持用布施；若有善男子、善女人，發菩薩心者，持於此經，乃至四句偈等，受持讀誦，為人演說，其福勝彼。云何為人演說：不取於相，如如不動。何以故？

一切有為法，如夢幻泡影，

如露亦如電，應作如是觀。」

佛說是經已，長老須菩提及諸比丘、比丘尼、優婆塞、優婆夷、一切世間天人阿修羅，聞佛所說，皆大歡喜，信受奉行。

金剛般若波羅蜜經

一切有為法，如夢幻泡影，

如露亦如電，應作如是觀。